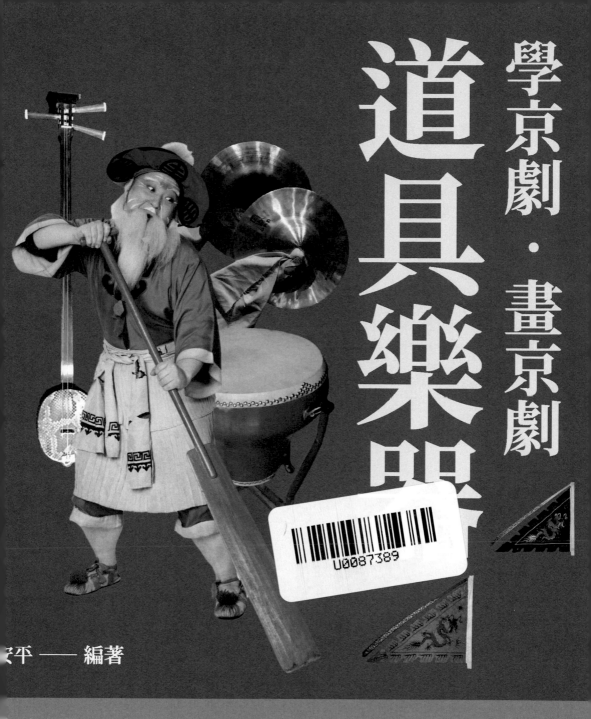

學京劇・畫京劇

道具樂器

〈平 —— 編著

具根據位置及形式的擺放差異，象徵著不同的環境和實物，
器影響著人物的表現、情境的描繪、氣氛的渲染……

礎知識、精美圖片、繪畫塗色、劇碼故事
覽京劇的祕密花園，本書帶你欣賞傳統藝術

前言

　　我的一名老徒弟何青賢做京劇的宣講和普及工作已有幾十年，十分成功。她有一位酷愛京劇藝術的好友兼學生叫安平，是一名新聞工作者，更是一位痴迷的京劇研究者和推廣者。

　　2017 年，安平很有創意地編了一套書，書名就叫「學京劇 · 畫京劇」，目的是使未接觸過京劇的小朋友能從觀感上初步接觸京劇，並在中小學生當中推廣京劇。這套書共包含五本：《生旦淨丑》、《百變臉譜》、《多彩頭面》、《華美服飾》、《道具樂器》，主要以圖片展示為主，同時配有「畫一畫」，讓孩子們在充滿樂趣的填色繪畫中學習京劇；在愉悅的狀態中掌握京劇知識。為了增加知識量，本書還增加了「劇碼故事」，比如：在《多彩頭面》中，講到頭面的簪子時配以「碧玉簪」的故事；在《華美服飾》中，講到蟒袍時配以「打龍袍」的故事，講到鞋靴時配以「寇準背靴」的故事。總之，此書角度新穎，深入淺出，很有情趣。

　　盼望此書出版後，不僅能幫助中小學生掌握京劇知識，更能成為授課老師的工具書，並對普及京劇工作產生實際作用。

　　在傳統戲劇大步踏向國際社會的行程中，京劇藝術的推廣和普及是一張充滿斑斕色彩的名片。中國戲曲屬世界第一，也是無可比擬的。因此這一推廣工作是充滿國際意義和歷史意義的大事和好事。安平恰好做了這件好事，因此我要支持她！

　　謹以此為序。

孫毓敏

前言

開場白

　　在京劇舞臺上，大大小小的道具和一些簡單裝置統稱為「砌末」，主要包括生活用具、舞臺裝飾、宮廷官府用具、儀仗、交通工具、兵器和旗子等。其中最常用也最好用的道具就是桌子和椅子，比如桌子，飲茶時當茶几，擺上酒杯便是飯桌，陳列筆硯便成書案，放上印匣便是公案，擺出香爐又是供桌香案。桌子和椅子不同位置、不同形式的擺放，代表著不同的環境和實物，「桌子可當山，椅子似牆板，桌椅雙合併，便是城郭顯」。

　　京劇樂器由管弦樂和打擊樂組成。管弦樂包括京胡、京二胡、月琴、弦子、笛子、笙、嗩吶、海笛等，通常為重唱功的文戲伴奏，因此京劇伴奏中的管弦樂隊也稱為「文場」。打擊樂包括鼓板、大鑼、鐃鈸、小鑼、大堂鼓、小堂鼓等，通常為重武打的武戲伴奏，因此傳統習慣稱打擊樂隊為「武場」。

開場白

目 錄

道具

目錄

旗

樂器

目錄

道具

生活用具

　　京劇舞臺上的生活用具主要包括茶具、酒具、文房、金銀、手絹、燈籠、燭臺、棋盤及各式扇子等。

【酒具】

在京劇舞臺上,用酒壺和酒杯表示豐盛的宴席。根據酒具的外觀可判斷人物的身分,龍頭酒壺並貼金為宮廷或王公貴族使用,無雕花的為平民使用。

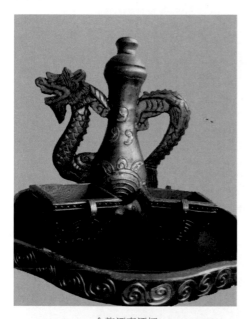

金龍酒壺酒杯

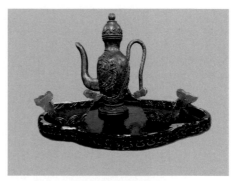

金酒壺酒杯

方形水波紋酒杯

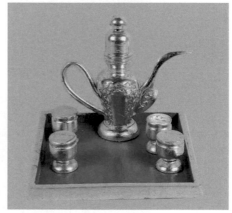

銀酒壺酒杯

【文房】

於方形盤內，置長方硯臺、煙墨及毛筆，另有驚堂木一塊，用作拍案，以顯示威勢。

【金銀】

為夾紙貼金箔或銀箔元寶，表示金銀錠。

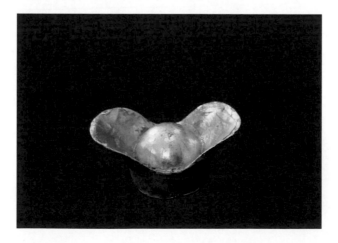

【扇子】

可輔助演員的身段動作，有助於表達劇中人物的性格和喜怒哀樂，有摺扇、團扇、羽扇等。

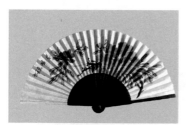

摺扇

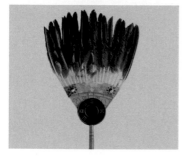

羽扇

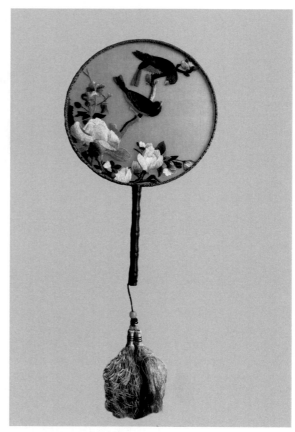

【雲帚】

也叫蠅帚、拂塵、麈尾，多為劇中隱士、僧道、神仙、妖怪所用。有些戲中的太監、丫鬟也用此道具。

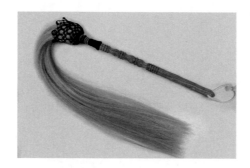

【酒罈】

用竹條編成小口大肚的罈形，外塑紙漿，漆成黑青釉色，罈上貼寫有「酒」字的紅紙，下有竹編的底座。

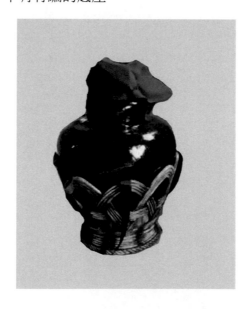

【手絹】

　　綢質或布質，方形，多為
花旦所用，可烘托舞臺氣氛、
刻劃人物的性格和內心世界。

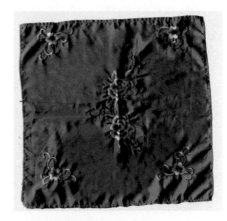

【燈籠】

　　紅綾絹罩面，六角形，上
端裝有掛鉤，下端垂黃色絲
穗，內插蠟燭，可照明。

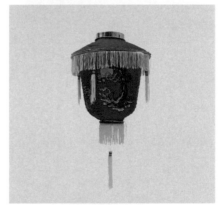

【燭臺】

　　竹節型木質燈座，橢圓形
紗罩，彩繪或紅色罩面，可內
燃蠟燭。

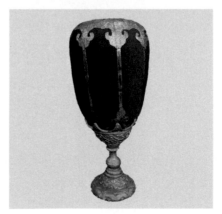

【佛珠】

木質道具，每顆直徑約 1.5 公分，為劇中佛教人士所佩戴。

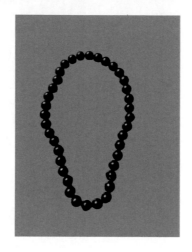

【棋盤】

木質，繪縱橫線條，有的上繪棋子。《棋盤會》、《紅娘》等劇用此道具。

【家法】

　　竹質，二尺長條窄片，兩條合併，於頂端中間處墊物捆紮為柄，使之相碰時發出聲音，為家訓杖責的工具。《三娘教子》、《春秋配》等劇用此道具。

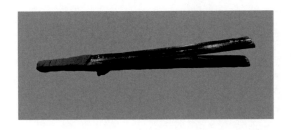

【鎖麟囊】

　　繡有麒麟的荷包。女兒出嫁上轎前，母親送繡有麒麟的荷包，裝有珠寶首飾，希望女兒婚後早得貴子。京劇《鎖麟囊》即因此道具而稱名。

【畫一畫】

比照圖中的道具，自己來畫一幅吧！

舞臺裝飾

　　京劇舞臺上基本沒有寫實的物品，大多透過桌椅或實體化的景片來表現。比如：一把椅子既可以做水井、圍牆，又可以表示土坡、書房等；一頂帳子既可以是將帥的營帳，又可以是小姐的繡房。

【桌椅】

桌椅的不同組合和擺法，顯示不同的地點和環境。常用的有一桌二椅、二桌二椅、二桌四椅等組合形式。

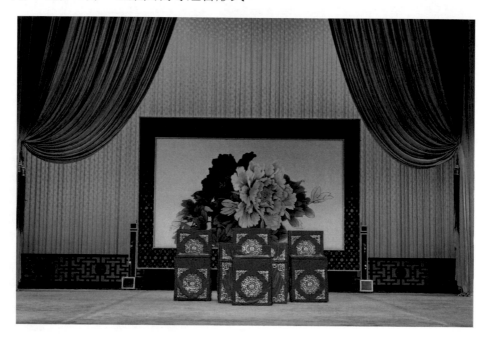

【桌帷、椅帔】

綢質，通常繡有盤金花，可渲染氣氛、美化舞臺。不同行當所用顏色不同，生行多用秋香、紅色，旦角則多用粉色、月白色。

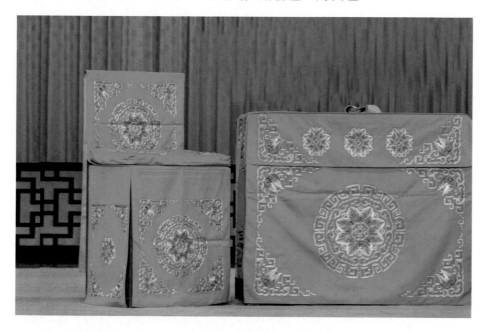

【大帳子】

　　大型繡花幔帳，有大撩帳子、小撩帳子和雙簾帳子等形式，可代表不同的環境，如中軍大帳、彩樓廳堂、臥室床幔等。

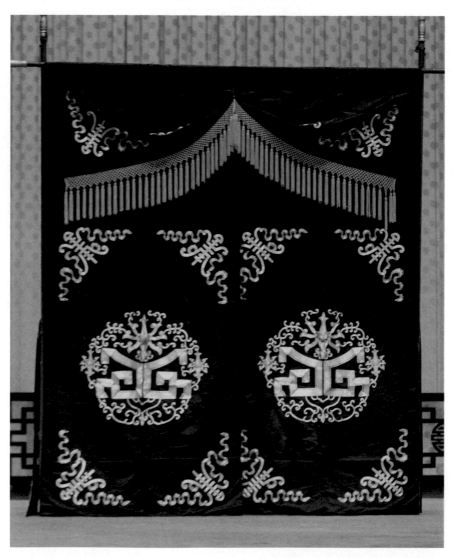

【小帳子】

　　較大帳子形制略小，不同的顏色用處不同，一般紅小帳作轎子用，黃小帳用於廟堂，白小帳用於靈堂。

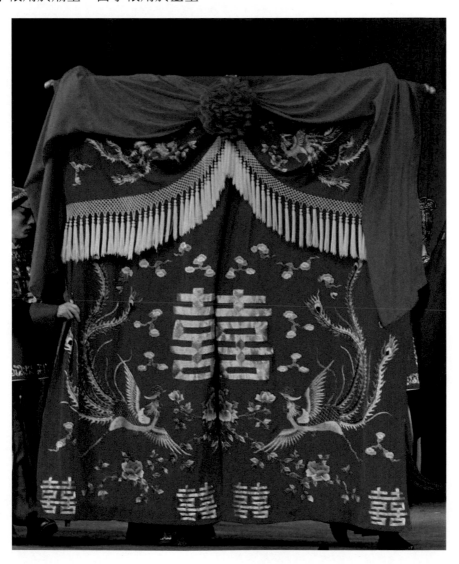

【布城】

　　高約兩公尺，寬約三、四公尺不等，在舞臺上代表城樓、城牆或城門。《空城計》等劇常用此道具。

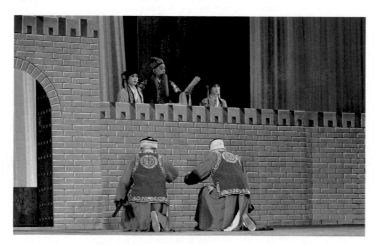

【龍屏】

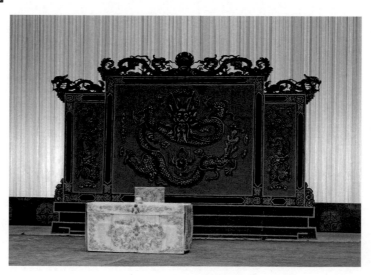

【山石片】

　　用布繪成山石形，釘於木架上。置於舞臺上，可作為花園的假山石；立於桌前，可代表山嶺、山崖。

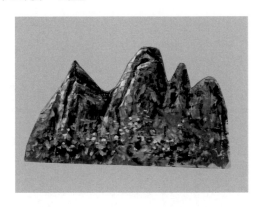

【虎形】

　　虎身為黃色，繪黑色毛紋，額有「王」字。《武松打虎》、《除三害》、《荒山淚》等劇用此道具。

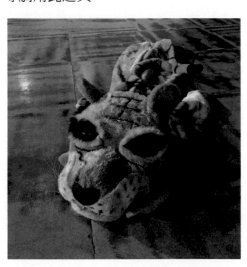

【畫一畫】

比照圖中的道具，自己來畫一幅吧！

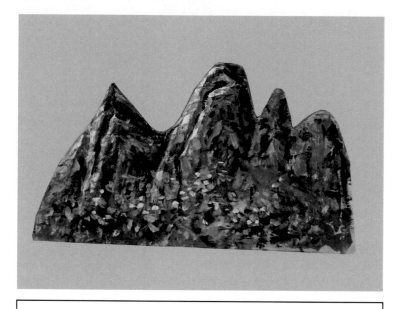

宮廷官府用具

宮廷官府用具主要有聖旨、牙笏、帥印、令箭、籤筒、籤條、拶（ㄗㄢˇ）指、魚枷、手銬等。

【聖旨】

　　黃布一卷，繪龍，於中間寫「聖旨」二字。劇中凡宣讀聖旨，均用此道具。

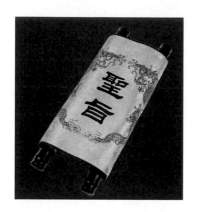

【牙笏】

　　用玉、象牙或竹片製成的手板，文武大臣上朝時雙手執笏以記錄君命，亦可以將要上奏君王的話記在笏板上，以防止遺忘。

【帥印】

統帥軍隊的大印，是軍權的象徵。

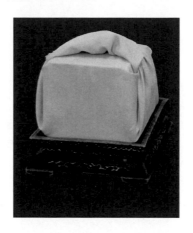

【籤筒、籤條】

籤筒上寬下窄，正面寫有「正堂」二字，底座為正方形。籤條窄長，上端抹雲頭漆紅，下部為白色，用以命令列刑。二者均為木質。

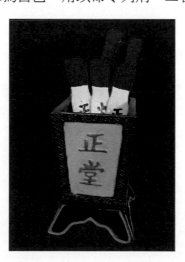

【令箭】

　　木質，頂端三角形，柄上寬下窄，一色漆金，鑲星形玻璃片，繪龍形圖案，為傳令、授令的象徵。另有漆綠底、繪金龍圖案的令箭。

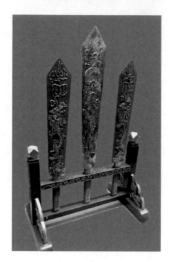

【魚枷】

　　木質，魚形，雙扇合一，頭與尾部三圓孔束縛犯人的頸和手，為劇中女犯人所用，如《女起解》、《三堂會審》中的蘇三。

【拶指】

四片木片，各長七寸，貫以繩索，施行時夾住犯人的手，急速收緊，為一種酷刑刑具。

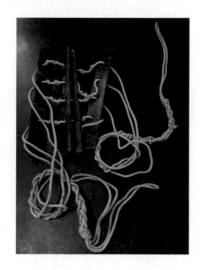

【手銬】

即手梏，銅質鍍白，雙圓孔，束縛犯人的手腕部。也有附加鏈的手梏，如《鎖五龍》中鎖銬單雄信的即是。下圖為女犯人使用的手銬。

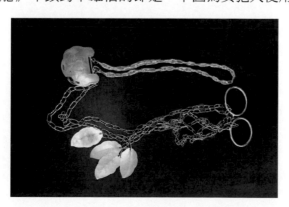

【畫一畫】

比照圖中的道具，自己來畫一幅吧！

儀仗

　　京劇舞臺上的儀仗有多種，規格最高者為鑾儀，俗稱「鑾駕」，由侍衛、宮女等成對執舉，在皇帝、皇后、貴妃、太子出場時使用。

【掌扇】

　　鑾駕中的一種。扇面似甜瓜形，約二尺，繡日、月、龍、鳳及海水、雲形圖案，柄約四尺。

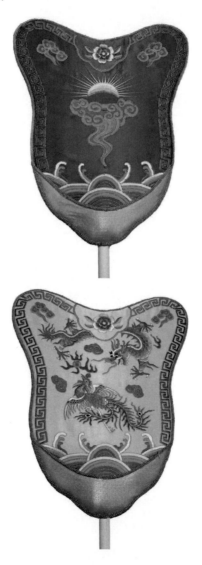

【鉞斧】

鑾駕中的一種。斧漆金或黑色，刃銀色，尾向下彎曲，面飾龍紋，頂部金色槍尖狀，長柄，尾端盤龍鑽。

【朝天鐙】

鑾駕中的一種。頂端上仰，呈馬鐙形，長柄，尾端盤龍鑽，一色漆金。

【金瓜】

鑾駕中的一種。頂端呈鼓棱瓜形，一色漆金，長柄，尾部盤龍鑽。

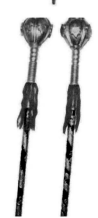

【提燈】

　　鑾駕中的一種。宮燈式，八寶飛簷頂，紅色牛角罩，掛彩穗，鐵砂金底，立龍紋，金漆龍頭柄。

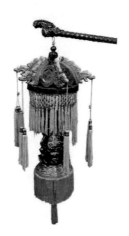

【雲羅傘】

　　也叫黃龍傘，圓傘蓋，黃綢緞面，以金絲、藍絨線刺繡二龍戲珠圖案，長傘柄。專作隨從皇帝的傘蓋。

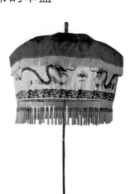

交通工具

　　京劇舞臺上的交通工具主要有船槳、馬鞭、車旗，用以代表划船、騎馬和行車。

【船槳】

京劇舞臺上常以鞭代馬、以槳代舟，船槳即代表船或划船。

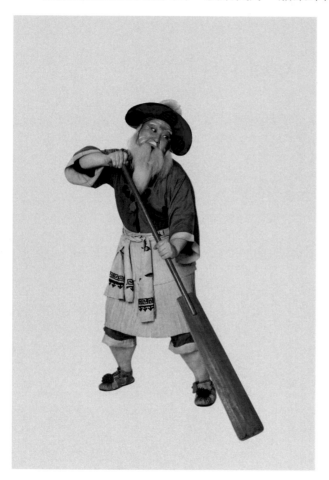

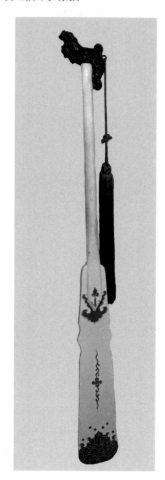

劇碼故事 —— 秋江

　　據明代高濂的《玉簪記》傳奇改編而來。女貞觀的道姑陳妙常是一位美麗多情的女子，與觀主的姪子潘必正相互愛慕。觀主怕壞了道觀的清規，逼潘必正前往赴試。陳妙常得知潘必正不辭而別，急切地追趕，來至江邊，僱船渡江。艄公得知她乘船的意圖，假意抬高船價、拖延時間，並與她打趣。為了爭取時間，妙常答應多給船錢，這才順利過江。劇中場景主要發生在江邊和江上的船中，舞臺上的水和船，透過艄公的船槳和兩人的身段配合逼真地表現出來，令觀眾彷彿看到了船行江上的情境。

【車旗】

　　方形，兩個為一對。一種為黃緞，繡有車輪，使用者身分較高；一種
為紅布，繪有車輪，大多為押送物品使用。

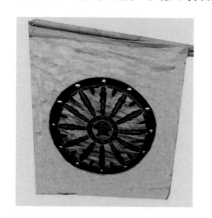 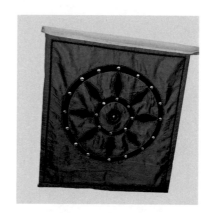

【馬 鞭】

　　馬鞭代表馬、騎馬或馬鞭本身。其顏色代表馬匹的顏色，不同顏色的馬鞭彰顯著主人的不同身分。

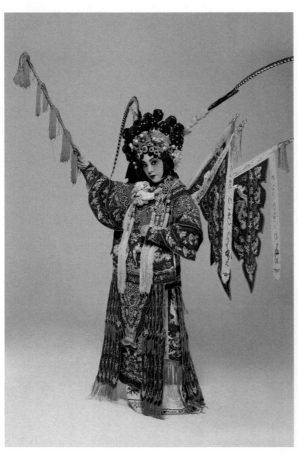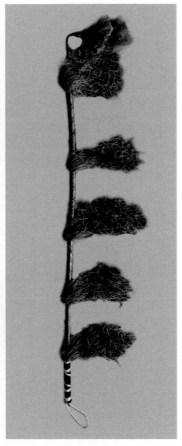

【畫一畫】

比照圖中的道具，自己來畫一幅吧！

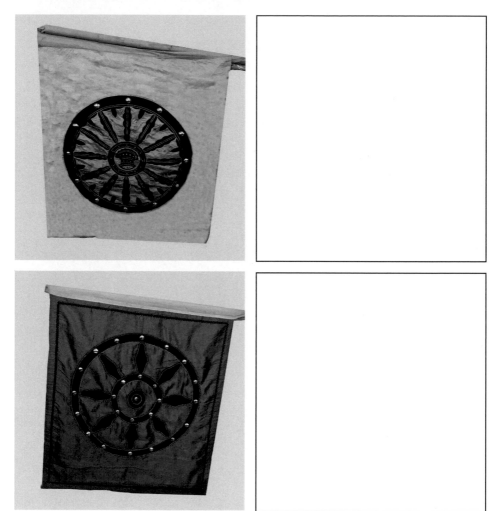

兵器

　　兵器又稱刀槍把子，分長兵器和短兵器兩類。長兵器主
要有青龍刀、象鼻刀、三尖兩刃刀、開門刀、霸王槍、大槍
等；短兵器主要有單刀、雙刀、腰刀、劍、戟等。

【單刀】

　　使用較廣泛，凡有開打場面，一般都用單刀。單刀分男女，男單刀刀柄呈梯形，女單刀刀柄呈柳葉形。

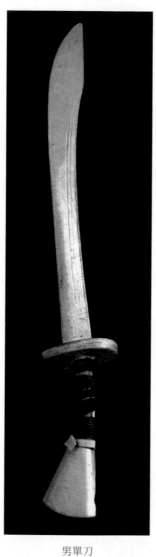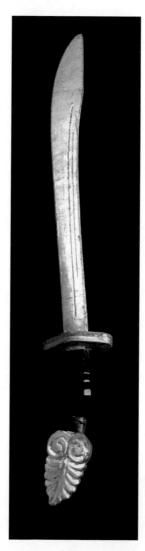

男單刀　　　　　　　　　女單刀

【腰刀】

鞘為黑色，刀盤、刀柄、刀鞘均有金色漆裝飾物，大多為校尉或隨從使用，如《鍘美案》中的張龍、趙虎。

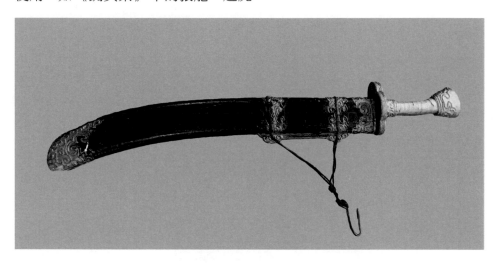

【鬼頭刀】

刀背部為狼牙形，並綴有紅火焰，刀柄頂部為鬼頭，故稱「鬼頭刀」，主要用於神話戲。《鬧天宮》中的青龍、白虎用此刀。

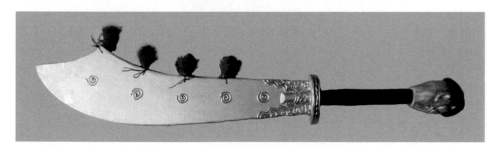

【三尖兩刃刀】

又叫二郎刀，從吞口以上向兩側上方斜至刀頭，形成三尖，金杆，為二郎神楊戩專用。

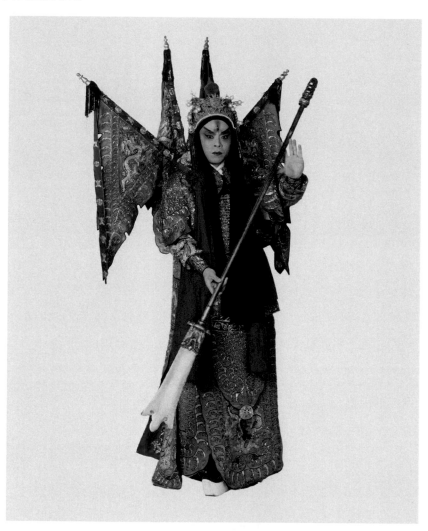

【象鼻刀】

　　刀頭為象鼻形，金杆，金刀頭，多為「三國戲」中的黃忠所用，《金沙灘》中的楊繼業、《鳳鳴山》中的趙雲也常用此刀。

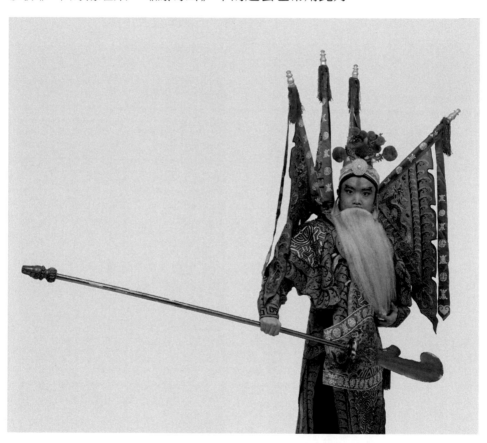

【青龍刀】

又稱青龍偃月刀，刀頭雕有單龍戲珠。為關羽專用。

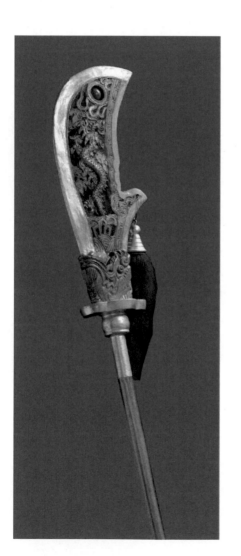

【開門刀】

四把為一堂，通常為八府巡按以上的文職官員或元帥的隨從在升堂、升帳時使用。

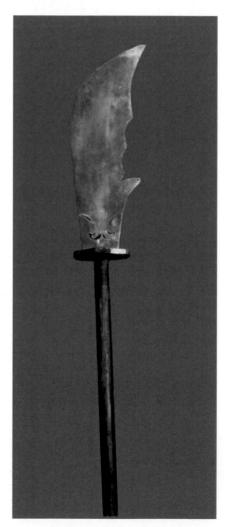

劇碼故事 —— 單刀會

　　原為元代關漢卿的《關大王獨赴單刀會》，京劇《單刀會》據之改編，成為京劇紅生戲的經典之作。三國時，東吳水軍都督魯肅向西蜀討取荊州，邀請坐鎮荊州的蜀將關羽過江飲宴，設下伏兵，企圖在席上迫使關羽就範。關羽看穿魯肅的用意，攜其青龍偃月刀，僅帶著周倉及隨從數人到東吳赴會。

　　席間，關羽歷述自己的戰功，並拒絕了魯肅的要求。東吳諸將欲當場動武，關羽一手執劍，一手抓住魯肅，走向江邊。東吳諸將又被周倉用刀架住，關羽、周倉等終於上了船。此時，關羽事先布置的伏軍趕來接應，魯肅只好無奈地看著關羽離去。

【霸王槍】

槍頭中間有盤龍，槍頭為銀，盤龍為金，黑纓，為武藝高強、力大無比者使用，如《霸王別姬》中的項羽。

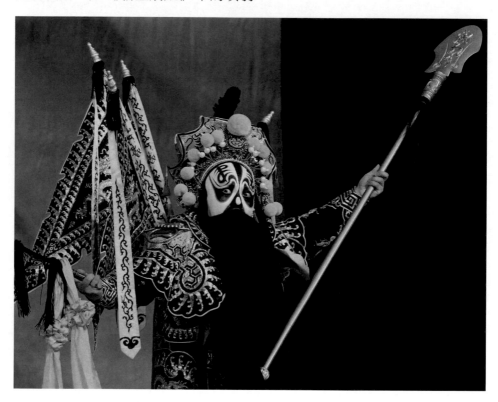

【大槍】

　　有金杆、藍白帶杆，大多為紅纓，樣式類似於霸王槍，主要區別為槍頭沒有盤龍紋樣，為武藝高強的將領所用，如《挑滑車》中的高寵。

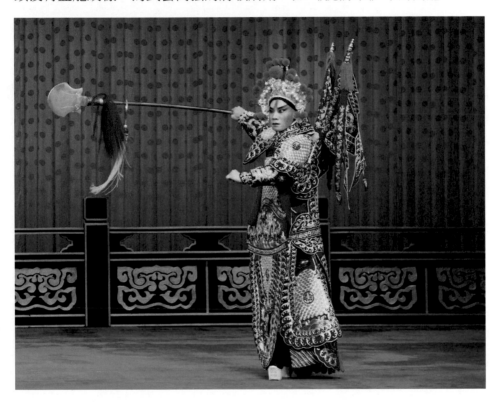

【單槍】

使用廣泛，凡有武打場面時均用。武生多用白纓、白帶單槍；交戰雙方中正方多用白纓、白帶單槍，紅纓、藍帶單槍為敵對方所用。

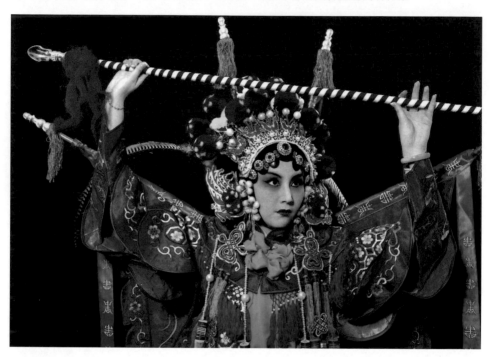

劇碼故事 —— 槍挑小梁王

　　北宋徽宗時，武場開科，梁王柴桂賄賂主考張邦昌，謀奪狀元，湯陰岳飛等也來應試。另一主考宗澤，面試岳飛，愛其文韜武略，在考試箭法時，岳飛箭無虛發。柴桂不敢比箭，要求比武。雙方立下生死文約，二人交手時，岳飛槍挑柴桂。張邦昌欲斬岳飛，眾舉子不服，宗澤力主放走岳飛。張邦昌上殿誣奏，徽宗將宗澤削職。宗澤愛才，馳馬追趕岳飛，贈以盔甲，勉其保國。

【雙槍】

在單槍的基礎上將槍鑽換成槍頭，槍桿有紅白帶、紅金帶和白帶。白帶雙槍多為武生、武旦使用，如《八大錘》中的陸文龍所用即是。

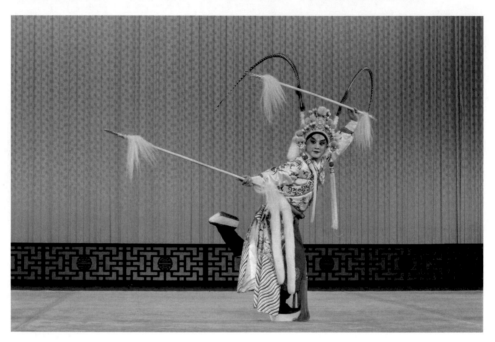

【藤棍】

藤桿,不加任何裝飾,為《武松打虎》中的武松、《英雄義》中的燕青及解差等使用。

【猴棍】

　　在藤桿外纏上各種帶子，有紅帶、黃帶、黑黃帶等。銀紅帶棍、黑黃帶棍多為孫悟空所用。

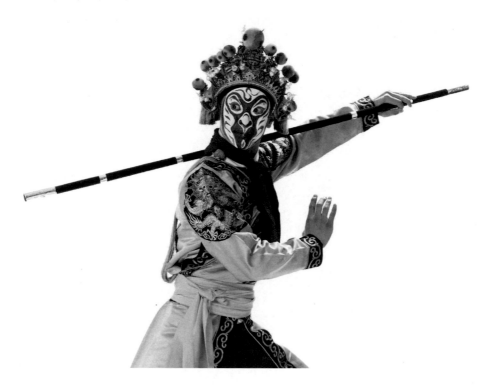

【單劍】

　　素有「百兵之君」的美稱。由金屬製成，長條形，前端尖，後端安有短柄，兩邊有刃。

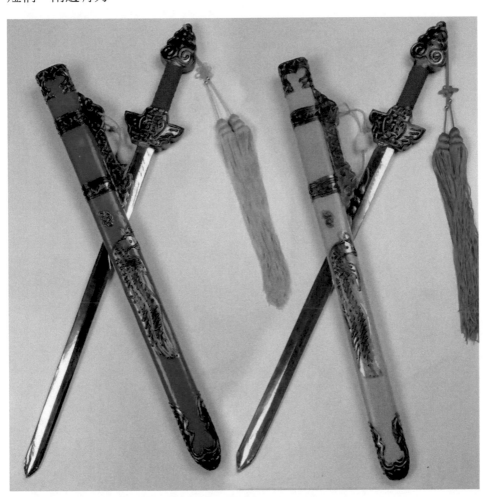

【雙劍】

兩把劍成對使用，樣式、顏色相同。

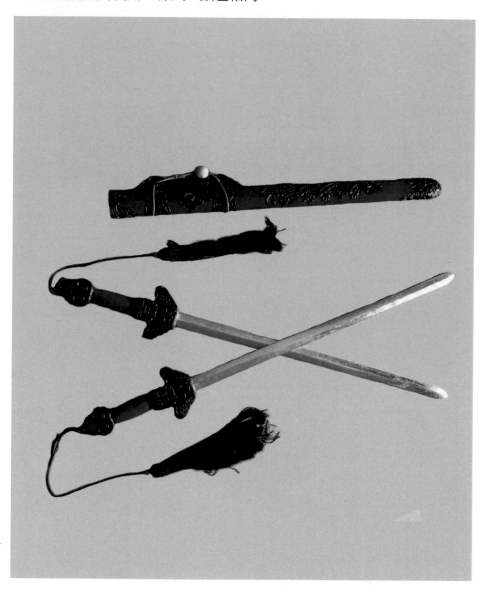

劇碼故事 —— 靑霜劍

　　取材於小說《石點頭 · 侯官縣烈女殉夫》，1924 年由著名詩人、劇作家羅癭公編劇。福建秀才董昌之妻申雪貞長得美貌如花，為富一方的豪紳方世一垂涎三尺，企圖霸占，於是與姚媒婆定計，買通大盜攀倒天誣陷董昌入獄。縣令昏聵，竟將董昌屈打成招，身受斬刑。姚媒婆遂勸說申雪貞改嫁方世一。

　　申雪貞識破奸謀，假意允婚，將孤子托表姐劉氏撫養。成婚之日於洞房之中，申雪貞以家傳之靑霜劍刺死方世一、姚媒婆，提二人首級至董昌墳前哭祭，後自刎殉夫。

【尚方寶劍】

　　皇帝收藏在「尚方」的劍，持有尚方寶劍的大臣，代表皇權，擁有先斬後奏的權力。

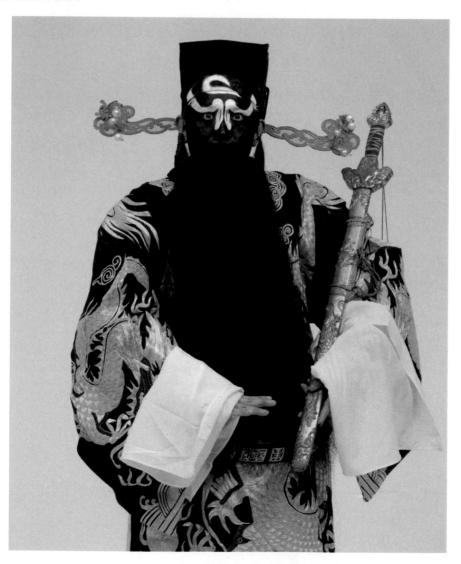

【板斧】

短把，形似大板斧，《穆柯寨》中的孟良、《梁山泊》中的李達常用此斧。

【鬼頭斧】

京劇舞臺上妖魔神怪使用的武器。

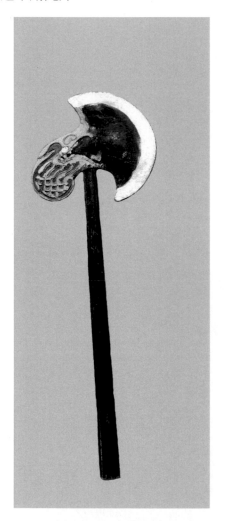

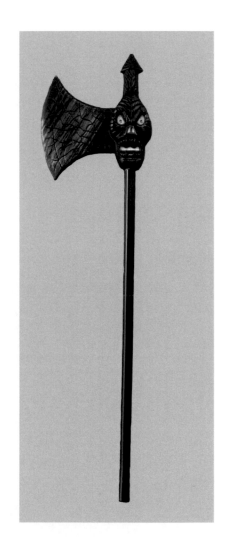

【八稜金錘】

錘的整體由菊花及角紋組成，錘身為赤金色。《八大錘》中的嚴程芳用此錘。

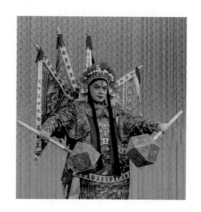

【八稜銀錘】

此錘大多為耍錘和出手時使用。《火燒裴元慶》等戲中使用此錘。

【盤龍錘】

一般將錘頭用紅綢包住，不露錘頭，表示皇帝御賜之物。《二進宮》
中的徐延昭使用此錘。

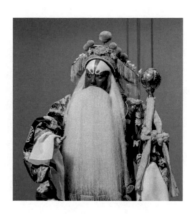

【圓鐵錘】

圓鐵錘分為軟、硬兩種。軟錘為《挑滑車》中的黑風利所用，硬錘為
《八大錘》中的狄雷所用。

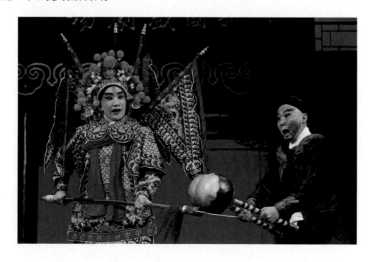

【瓜錘】

樣式如瓜形，顏色有金、銀兩種。《八大錘》、《岳家莊》中的岳雲
用銀瓜錘。

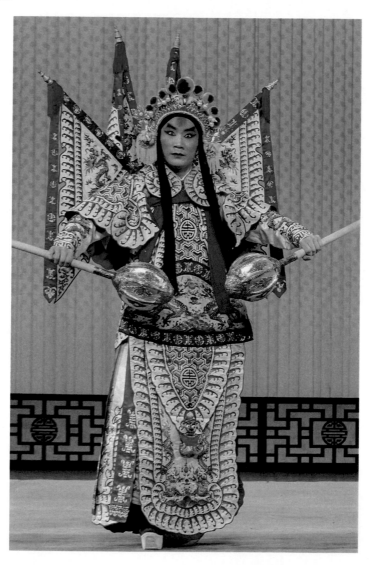

【丈八蛇矛】

矛杆長一丈,矛尖長八寸,刃開雙鋒,作遊蛇形狀。擅長用此兵器的有張飛、林沖、陳安等。

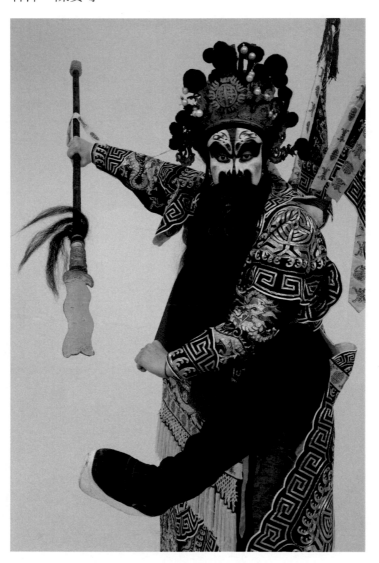

【月牙鏟】

長約五尺，一頭為新月牙形，一頭形如倒掛之鐘，尾端兩側各鑿一孔，穿有鐵環，柄粗寸餘，兩頭均可使用。佛教僧人多持之，如魯智深。

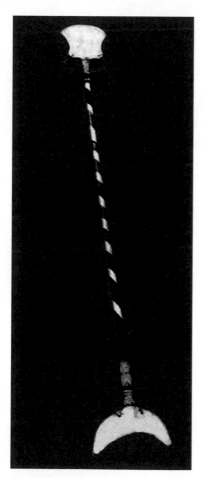

【叉】

長刺武器之一。頂端二股的為「牛角叉」；頂端三股的為「三頭叉」，也叫「三角叉」。

【鐧】

長而無刃，有四稜，金色，屬於短兵器，利於馬戰。鐧的分量較重，為力大之人使用，如《賈家樓》、《九龍杯》中的周應龍、《花蝴蝶》中的鄧車等。

【鞭】

短兵器的一種，有軟、硬之分。硬鞭多為銅質或鐵質，軟鞭多為皮革編製而成，為《鬧天宮》中的趙天君、《白良關》、《御果園》中的尉遲恭等所用。

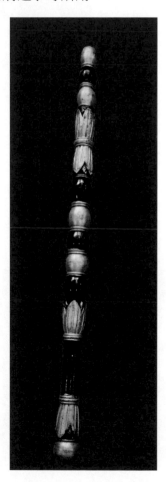

【乾坤圈】

神話人物哪吒的法器之一，可大可小，投擲攻擊，力量巨大，百發百中，可翻江倒海，震盪乾坤。

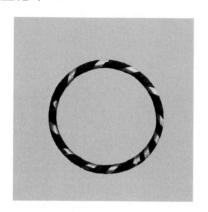

【弓箭】

弓由有彈性的弓臂和有韌性的弓弦構成。箭包括箭頭、箭杆和箭羽。

《草船借箭》、《長阪坡》中的張郃、《雁盪山》中的孟海公、《鐵弓緣》中的匡忠等使用弓箭。

劇碼故事 ── 一箭仇

又名《英雄義》，取材於《水滸傳》。曾頭市的教師史文恭狂妄自傲、助紂為虐，與梁山英雄為敵，一箭射死晁蓋。盧俊義率武松、林沖、李逵、阮氏三雄等兵發曾頭市，欲報射殺晁蓋的一箭之仇。盧俊義、林沖與史文恭是同門師兄弟。盧俊義因念及同師舊誼，乃先拜訪史文恭，曉以大義，勸其替天行道，史文恭斷然拒絕。於是雙方打了起來，白天不分勝負，相約次日再戰。是夜，史文恭率部偷襲梁山營寨，盧俊義早有防備。史文恭中埋伏來到江邊，僱船渡江，被扮成船夫的阮氏三雄擒獲。

【畫一畫】

比照圖中的道具，自己來畫一幅吧！

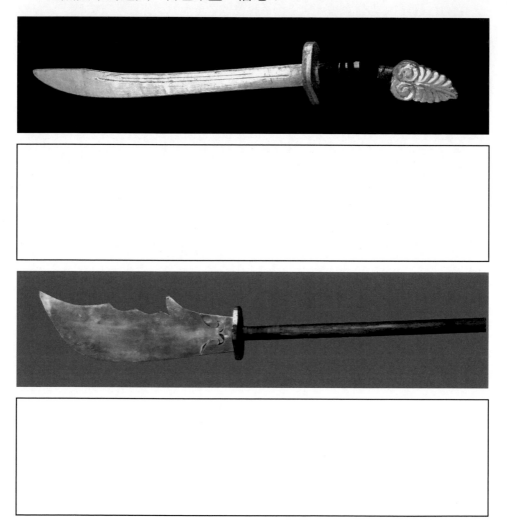

旗

　　京劇舞臺上的旗應用非常廣泛，種類、形式、顏色較多。旗可以代表千軍萬馬，可以代表風、火、水等作戰環境，可以代表軍隊的番號，還可以表明戰況形勢等。

【報旗】

正方形，四周用紅綢子，中間為白綢子，繡有或寫有「報」字，大多為報子、探子所用。《失街亭》中報告前方戰事狀態時用報旗。

【令旗】

形制同報旗，中間改為「令」字，為元帥發號施令所用。《戰宛城》、《南陽關》、《洪羊洞》等戲多用令旗。

【雲旗】

　　由紅、黃、藍、白色或
紫、淡黃、湖色等各色組成
方旗，有的在旗中央繡有雲
彩，主要為《鬧天宮》中的
小猴使用。

【飛虎旗】

　　由紅、藍、黃各色組成
大方旗，旗中心為白色，繪
有飛虎及火焰，通常用四至
八面。《蘆花蕩》中張飛的
兵士、《漢津口》、《華容
道》中關羽的兵士等使用。

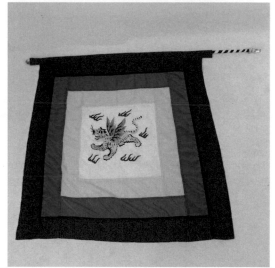

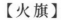

【火旗】

布質或綢質，黃色正方形，旗面繪有火焰，有四面或八面，為龍套共同使用。如《鋸大缸》、《紅桃山》等劇中使用火旗。

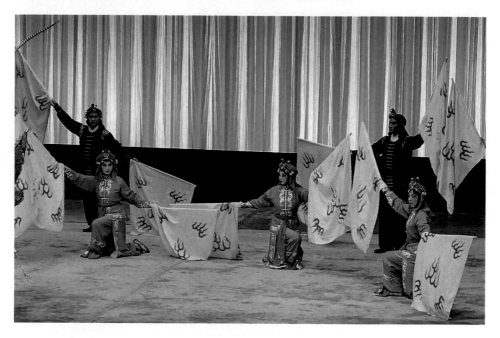

【水旗】

布質或綢質，湖色正方形，四至十六面共同使用，為《泗洲城》中的小妖、《白蛇傳》中的水族所用。

劇碼《白蛇傳》 馮金明 攝

【方纛旗】

　　長方形，上有一眉子，眉子下端綴有一排線穗，下部周邊有狼牙形，兩側綴有飄帶，有紅、綠、黑、白、粉等色，常為元帥使用。

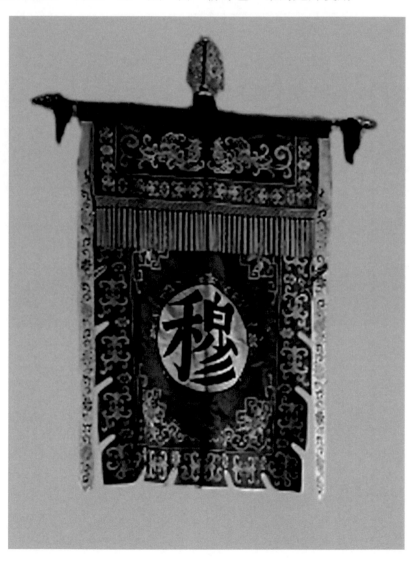

【斜纛旗】

　　一般為大將或番將使用，顯示大將或番將姓氏。《打金磚》中的馬武使用紅斜纛旗。

【標旗】

　　長方形，周邊呈鋸齒形，中心的顏色根據主將或主帥的服飾而定，通常有紅、藍、白色。

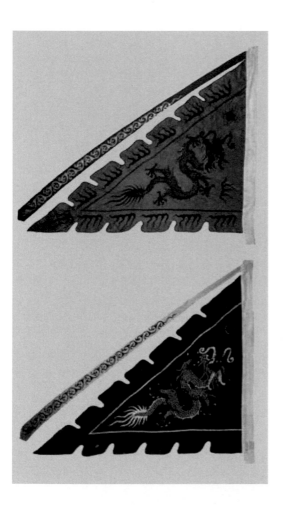

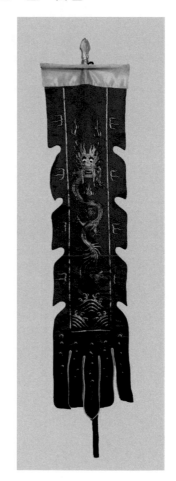

【畫一畫】

比照圖中的道具，自己來畫一幅吧！

樂器

【京胡】

絃樂器,胡琴的一種,主要用於京劇伴奏。形似二胡而較小,琴筒用竹子做成,直徑約 5 公分,一端蒙以蛇皮。演奏時使馬尾弓擦弦而發音,其音剛勁嘹亮。

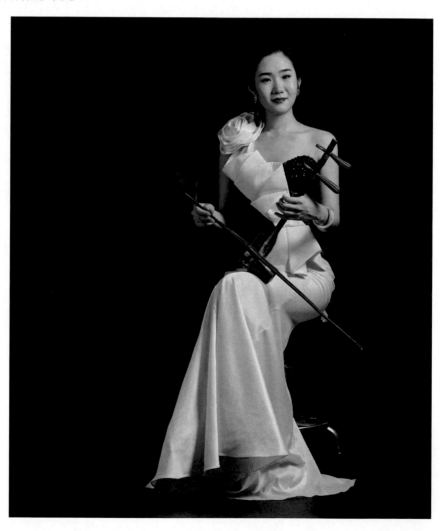

【京二胡】

　　京劇文場樂隊的伴奏樂器，音色圓潤而渾厚，音量洪大。其結構和二胡相似，但琴體比二胡稍小，比京胡稍大。

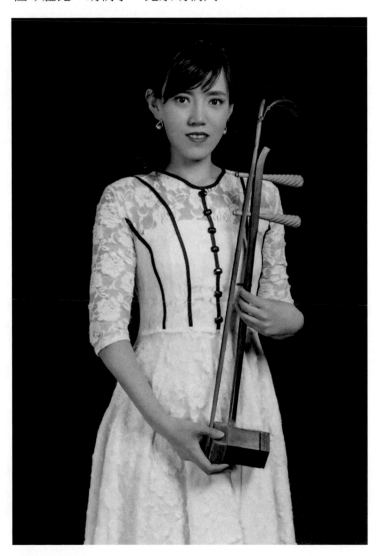

【月琴】

　　彈撥樂器，聲似珠落玉盤，晶瑩透亮，在伴奏中發揮著表現人物、描寫情境、渲染氣氛、加強戲劇節奏、烘托表演、美化演唱的作用。

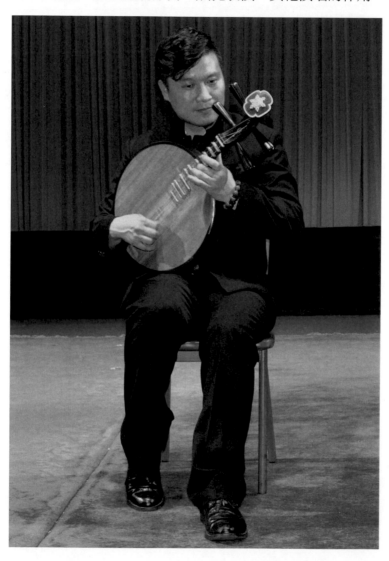

【小三弦】

撥絃樂器，三弦之一種，京劇界習稱「南弦子」。在曲調中起節拍作用，是京劇伴奏中主要輔助樂器之一。

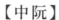

【中阮】

京劇樂隊中的常規伴奏樂器，其聲音柔美、豐厚、音域寬廣。中阮屬中音樂器，大阮屬低音樂器，中阮和大阮填補了京劇樂隊的中音和低音聲部。

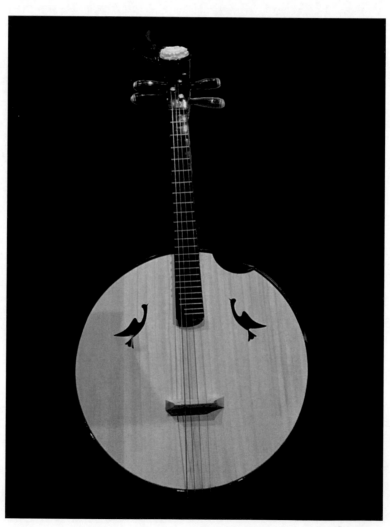

【笛】

橫吹管樂器，常用者有梆笛和
曲笛兩種。梆笛常用於梆子戲伴
奏；曲笛常用於昆曲和京劇。梆笛
形體小，音色清脆；曲笛型體大，
音色醇厚。

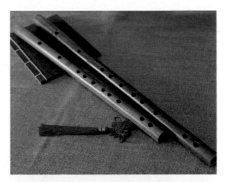

【笙】

簧管樂器，由簧片、笙管、斗
子三部分組合而成。在京劇所吸收
的昆腔、吹腔以及一些民間雜腔小
調中，笙是一件不可或缺的伴奏樂
器，主要發揮著融合音色、豐富色
彩、托腔保調的作用。

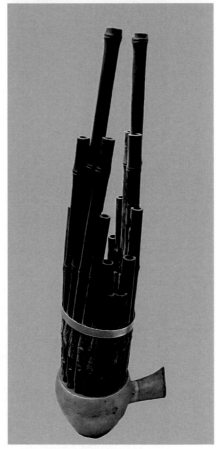

【嗩吶】

簧管樂器，由侵子、木管、碗子三部分組合而成。嗩吶有各種尺寸，名稱也不同，大者名喇叭、大吹，小者名海笛、小青。嗩吶在京劇中常用來烘托渲染發兵、飲宴、慶典等場面的氣氛，以及群吹曲牌時伴奏。

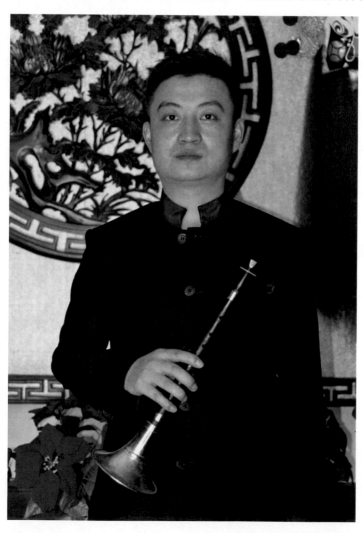

【單皮鼓】

又稱小鼓，是打擊樂和管弦樂的指揮樂器，演奏時用兩根細竹（通稱鼓箭子、鼓簽）來敲擊，各種樂器都隨著它的指揮來演奏。歌唱時輔助板打節奏。

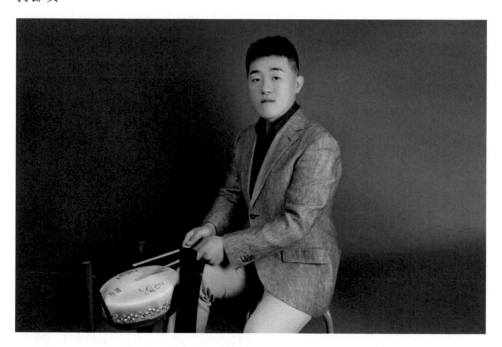

【板】

亦名檀板、拍板，打擊樂器，由三塊寬約 6 公分、長約 20 公分的紅木或黃楊木板製成。分兩組，前組兩塊木板，用弦縛緊，後組一塊木板，二者以繩連接。主要用於歌唱時打節奏，也配合單皮鼓來領奏鑼鼓點子和指揮其他樂器，合稱鼓板。

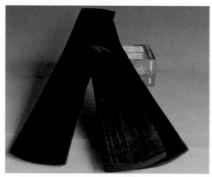 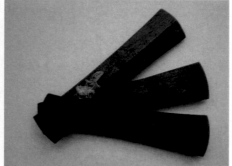

【堂鼓】

亦名同鼓，打擊樂器，以木為框，形似腰鼓，兩面蒙以牛皮。奏時置於木架上，用木槌敲擊。形制大小不一。京劇用於戰爭、升帳、升堂、刑場、起更等場面。

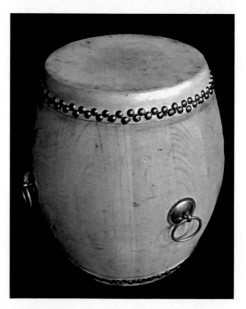

【大堂鼓】

因形似花盆，俗稱花盆鼓。木質框，面大底小，兩面蒙以牛皮。奏時置於木架上，以鼓棒捶擊發聲，聲音較堂鼓低沉雄壯。用於戰爭場面，能加強氣氛，亦用於曲牌伴奏。為《擊鼓罵曹》和《戰金山》等劇的專用鼓。

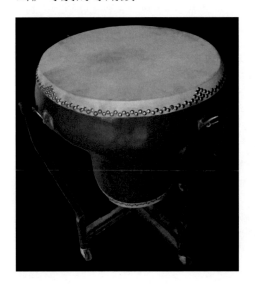

【鐃鈸】

打擊樂器，銅質，圓形，中部隆起如半球狀，其徑約占全徑的二分之一，正中有孔，穿繫綢條或布條。以兩片為一副，相擊發聲。在大鑼和小鑼中間加強節奏，並發揮連繫作用。有時也代替大鑼配合某些動作。

【小鑼】

　　打擊樂器，銅質，圓形，中部稍突起，直徑約 20 公分。奏時左手食指、拇指掐鑼邊，右手持鑼板（長約 17 公分的竹片），以鑼板下端側面斜稜擊打鑼門或鑼邊而發音，發音清朗。多用於文人、女性或詼諧人物（如丑角）的上下場和配合各種表演上的小動作。

【大鑼】

　　打擊樂器，銅質，圓形，扁平，直徑約 30 公分，有鑼門、鑼邊兩部分。奏時左手持鑼繩，使鑼面垂直，右手持擊槌，以槌頭擊打鑼門或鑼邊而發音，鑼音高亢。京劇所用大鑼形體較小，稱京鑼。多用於武將或袍帶人物的上下場等。

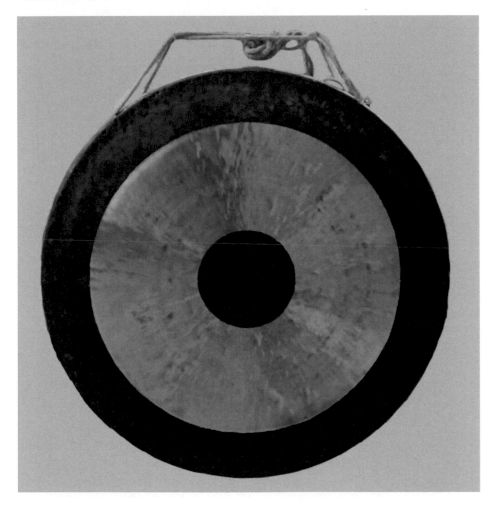

【畫一畫】

比照圖中的道具，自己來畫一幅吧！

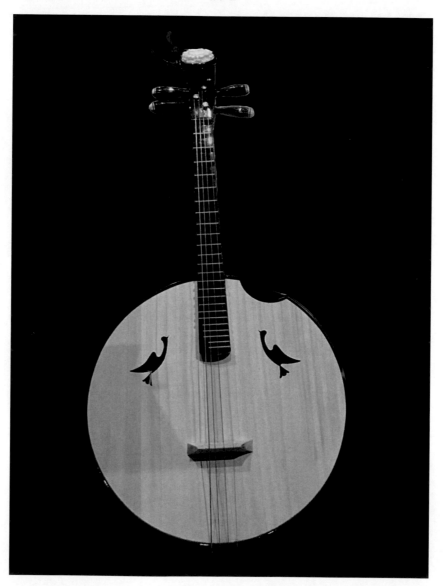

樂器

後記

生活當中有書痴、畫痴，有玉痴、木痴，而我卻是一個戲痴。在京劇的自由王國裡，我如痴如醉。在自我陶醉之時，我也迫切渴望與人分享京劇之美，於是我走進校園，舉辦講座、參加演出，進行教學活動，算來已有十餘年之久。

2017 年 7 月，在中國藝術研究院戲曲研究所李志遠老師的啟發和指點下，我斗膽將我的這些「情人」搬了出來，並取名為「學京劇 · 畫京劇」。圖片的查找、拍攝和選用是本書編寫的一大難點。書中所用京劇人物圖片，大多來自「視覺中國」網站，其餘圖片多為作者自己拍攝和京劇界的朋友提供。

在本書即將出版之際，我要特別感謝京劇表演藝術家孫毓敏老師對叢書的認可並為之作序；感謝傅謹教授對叢書提出寶貴的修改意見；感謝彭維、李娟、田寶、白潔和樂隊演奏員在圖片拍攝中給予的幫助和支持！

京劇博大精深，本書只能擇其基本且重要的內容進行展示，在編寫的過程中，不可避免地會存在一些疏漏或錯誤之處，敬請讀者、專家批評指正。

學京劇・畫京劇：道具樂器

編　　著：安平

編　　輯：鄒詠筑

發行人：黃振庭

出版者：崧燁文化事業有限公司

發行者：崧燁文化事業有限公司

E-mail：sonbookservice@gmail.com

粉絲頁：https://www.facebook.com/
　　　　sonbookss/

網　　址：https://sonbook.net/

地　　址：台北市中正區重慶南路一段六十一號八
　　　　樓 815 室

Rm. 815, 8F., No.61, Sec. 1, Chongqing S. Rd.,
Zhongzheng Dist., Taipei City 100, Taiwan

電　　話：(02)2370-3310

傳　　真：(02)2388-1990

印　　刷：京峯彩色印刷有限公司（京峰數位）

律師顧問：廣華律師事務所 張珮琦律師

國家圖書館出版品預行編目資料

學京劇・畫京劇：道具樂器 / 安平
編著 . -- 第一版 . -- 臺北市：崧燁
文化事業有限公司 , 2022.12
　　面；　　公分
POD 版
ISBN 978-626-332-931-7(平裝)
1.CST: 京劇 2.CST: 樂器 3.CST: 舞
臺設計 4.CST: 舞臺服裝
982.1　　111018786

定　　價：375 元

發行日期：2022 年 12 月第一版

◎本書以 POD 印製

電子書購買

臉書